누리과정 만다라 컬러링북 ❷ 반짝반짝·뾰족뾰족 – 직선 패턴과 디자인

Mandala

반짝반짝·뾰족뾰족

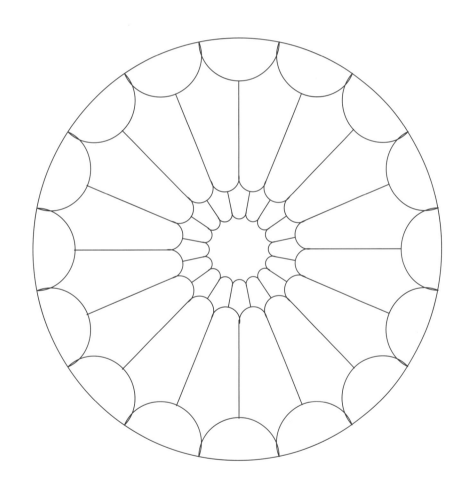

델루스

Mandala story

만다라는 먼 옛날 인도에서 학자들이 쓰던 말로 '원'을 뜻합니다. 세상과 우주에는 동그란 원이 정말 많습니다. 지구도 동그랗고, 해바라기도 동그랗고, 하늘에 반짝이는 별들도 아주 가까이서 보면 동글동글하지요. 그래서 만다라를 그리다 보면 마음에 동그란 우주가 만들어지는 기분이 듭니다. 어린이가 알록달록 예쁜 색으로 쓱싹쓱싹 색칠하다 보면 보다 차분해지고 정서적 안정감을 경험할 것입니다.

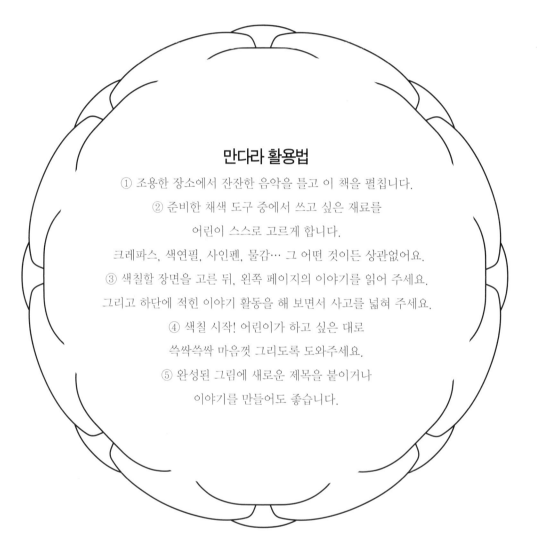

만다라 활용법

① 조용한 장소에서 잔잔한 음악을 틀고 이 책을 펼칩니다.

② 준비한 채색 도구 중에서 쓰고 싶은 재료를
어린이 스스로 고르게 합니다.

크레파스, 색연필, 사인펜, 물감… 그 어떤 것이든 상관없어요.

③ 색칠할 장면을 고른 뒤, 왼쪽 페이지의 이야기를 읽어 주세요.
그리고 하단에 적힌 이야기 활동을 해 보면서 사고를 넓혀 주세요.

④ 색칠 시작! 어린이가 하고 싶은 대로
쓱싹쓱싹 마음껏 그리도록 도와주세요.

⑤ 완성된 그림에 새로운 제목을 붙이거나
이야기를 만들어도 좋습니다.

빙글빙글

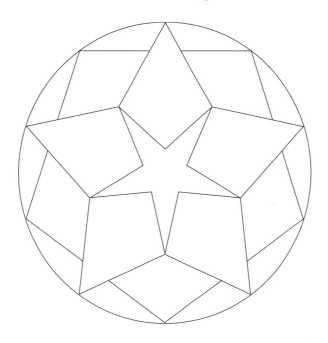

별처럼 반짝이는 만다라예요.
나는 어떤 별을 만들고 싶나요?

쭉쭉 뻗어 가요.

눈부신 빛줄기.

 빛줄기를 본 적이 있나요? 언제 어디서 보았나요?
이야기해 보세요.

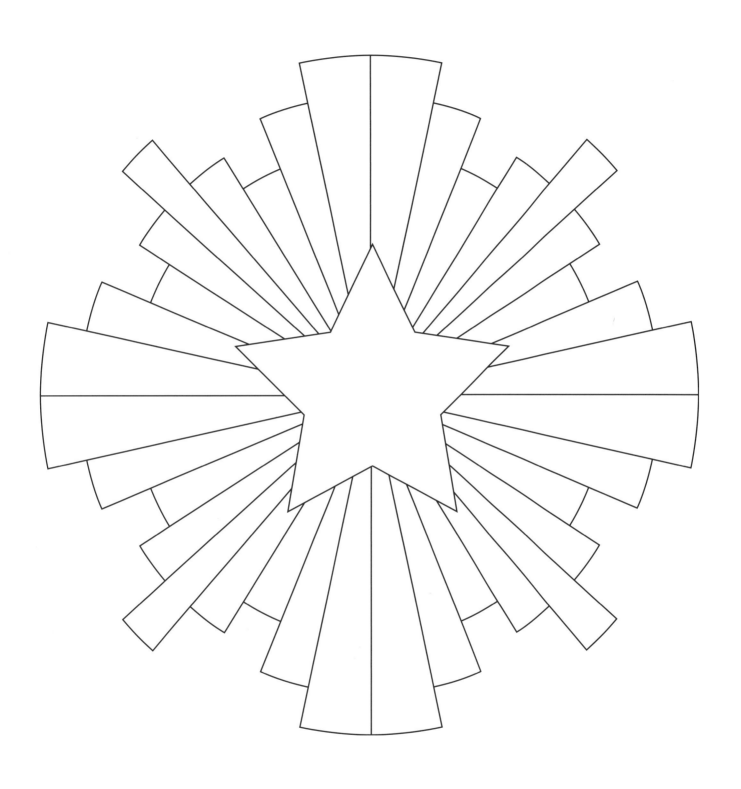

예쁜 꽃과 별을 감춘

하얀 눈송이처럼.

 눈이 오는 날, 눈송이를 관찰한 적이 있나요?
눈송이를 크고 자세하게 보면 육각형 모양이래요.

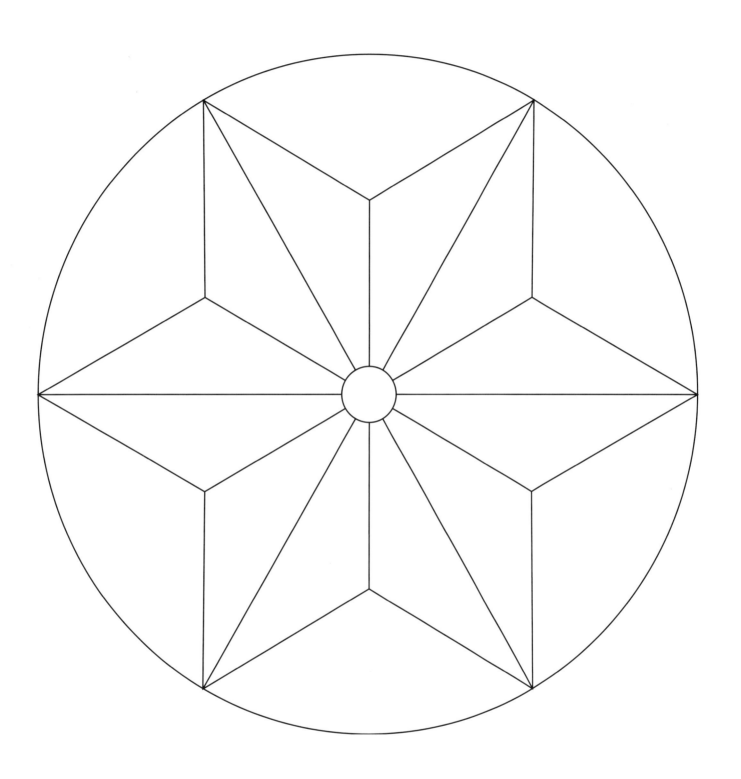

아이코!

꽈당!

머리가 **빙글빙글.**

 넘어지거나 어딘가에 부딪히지 않도록 늘 조심하세요.
잘못하면 눈앞에서 별을 보게 될지도 몰라요.

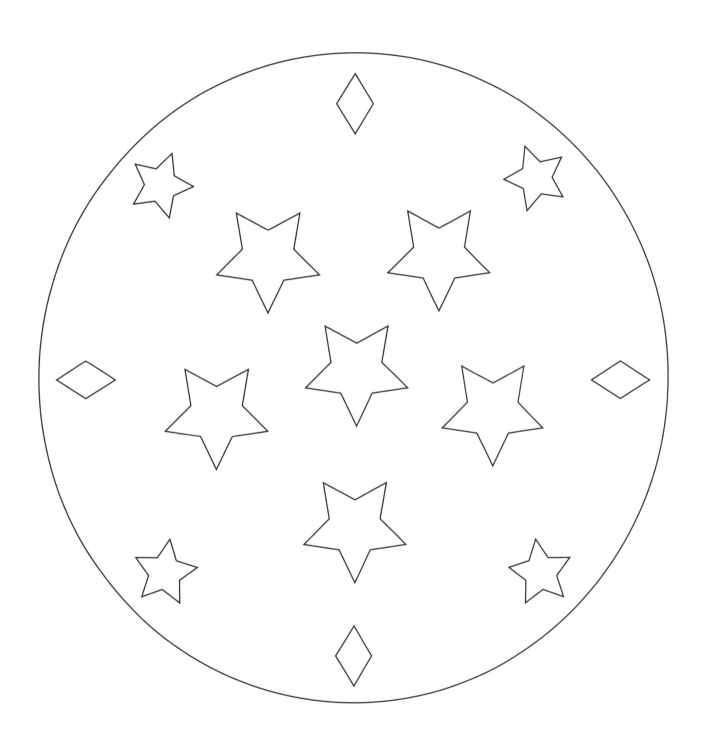

멀리 있어도

누구보다 눈부신 해님

고마워요.

 하늘의 해를 맨눈으로 보면 안 돼요! 눈이 상하거나 나빠질 수 있어요.

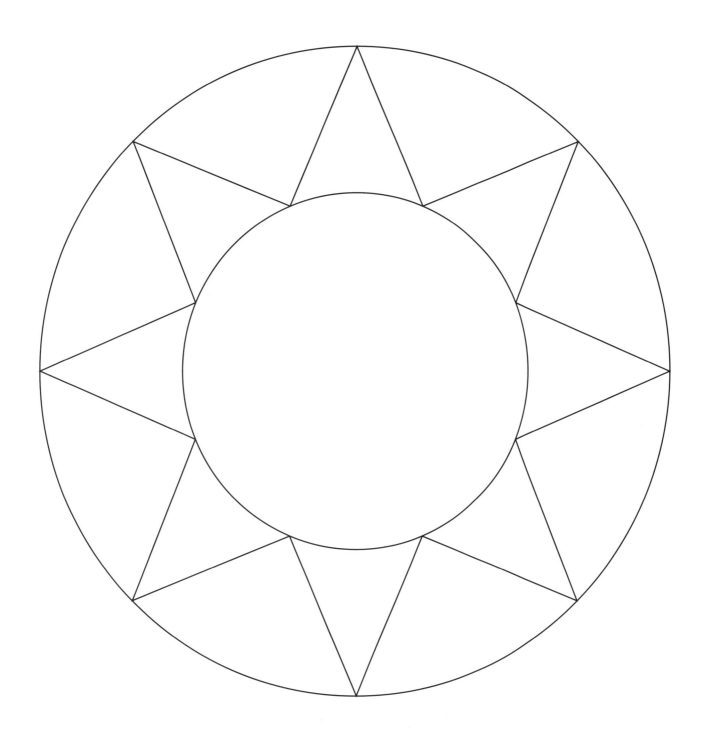

꼬마 별 아기별

힘껏 날아 누구에게 안길까?

꼬리별(혜성)은 빛나는 긴 꼬리를 끌며 하늘을 지나가는 별이고,
별똥별(유성)은 지구로 들어와 빛을 내며 떨어지는 물체예요.
별똥별이 떨어질 때 소원을 빌면 이루어진대요.
여러분은 어떤 소원을 빌고 싶나요?

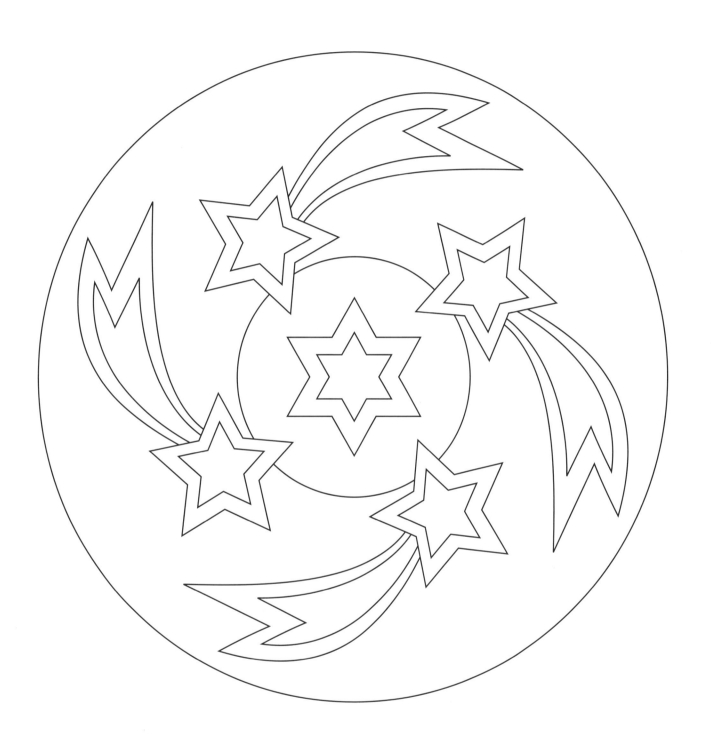

가장 소중한 **보석**처럼

마음속 꼭꼭 숨겨 놓은 **별**.

 여러분 마음속에는 어떤 별을 숨겨 놓았나요? 이야기해 보세요.

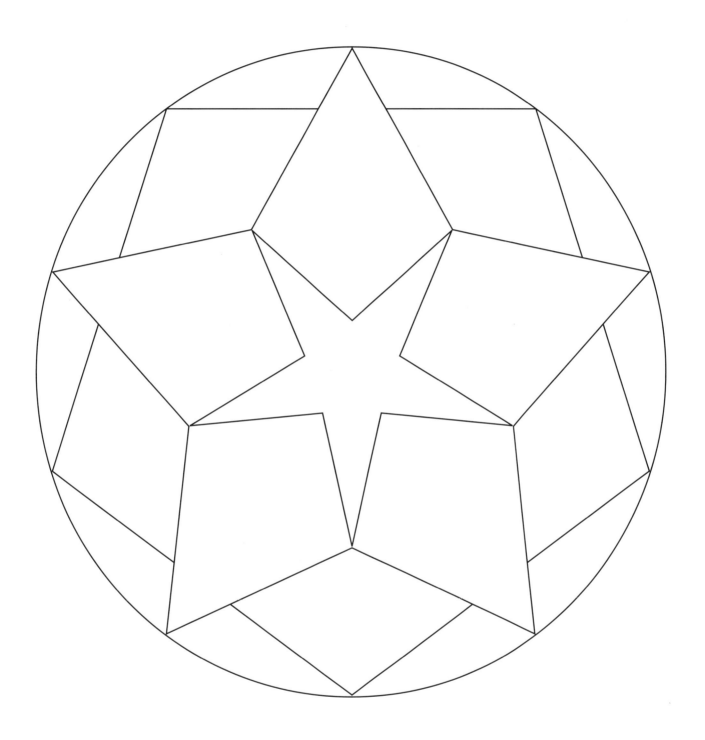

별처럼 해처럼

활짝 피어난 빛.

 우리 주변에서 빛을 내는 것에는 무엇무엇이 있을까요? 이야기해 보세요.

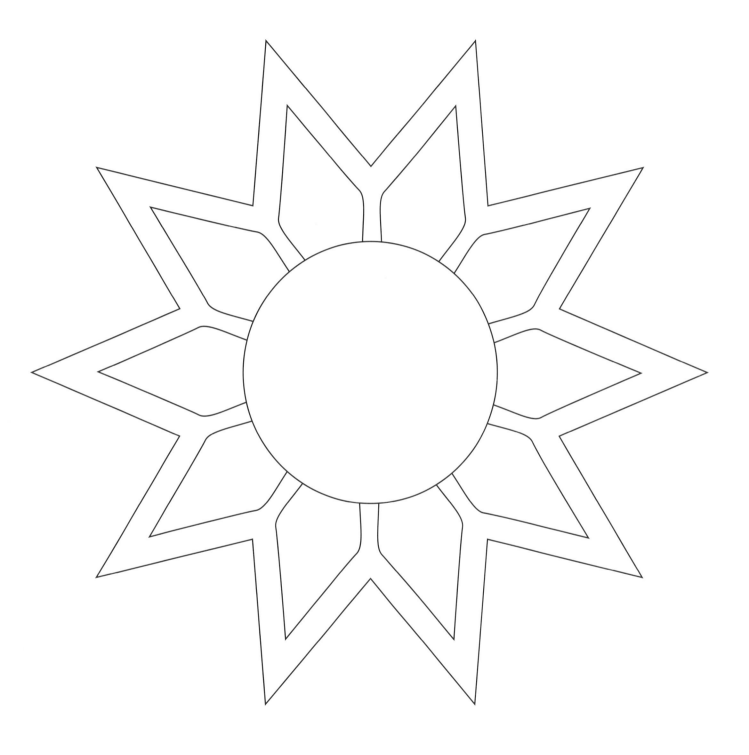

나를 지켜 주는 따뜻한 빛.

 우리에게 따뜻함을 주는 빛에는 무엇무엇이 있을까요? 이야기해 보세요.

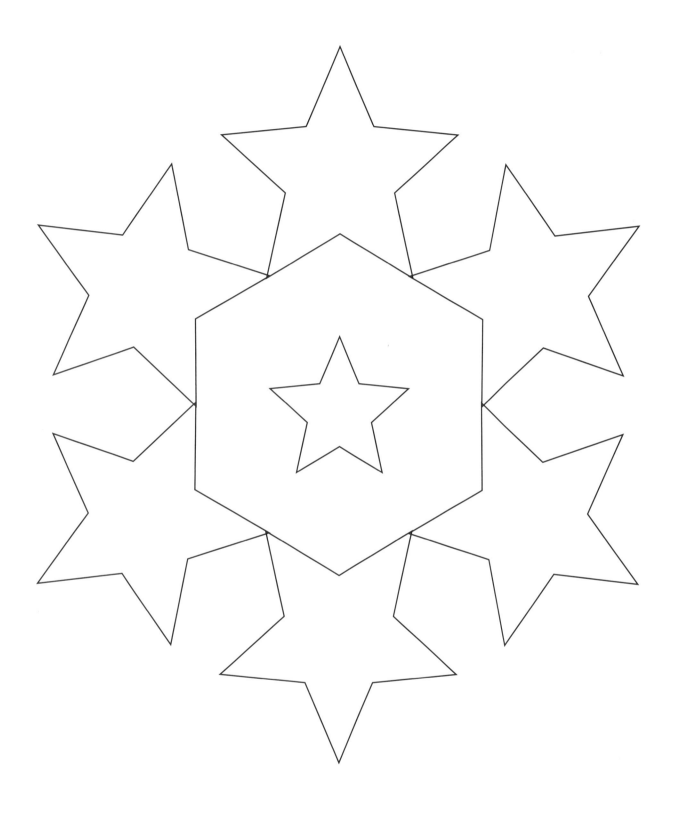

꼭꼭 숨어라.

아기별 찾았다!

 여러분도 꼭꼭 숨어 있는 아기별을 찾아 손가락으로 가리켜 보세요.

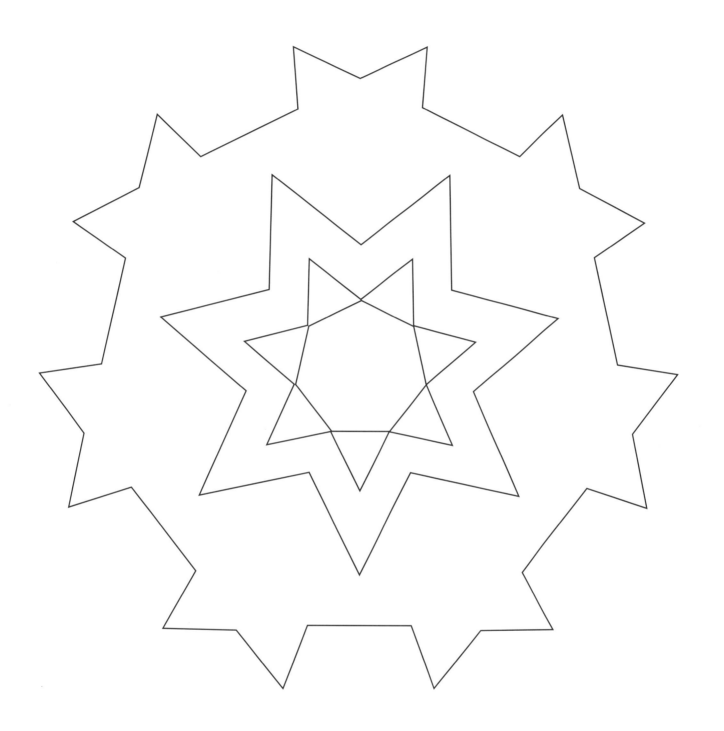

해님처럼 빛나고 싶은

욕심쟁이 별님.

 여러분은 어떤 욕심을 가지고 있나요?
마음속으로 간절히 바라는 것을 말해 보세요.

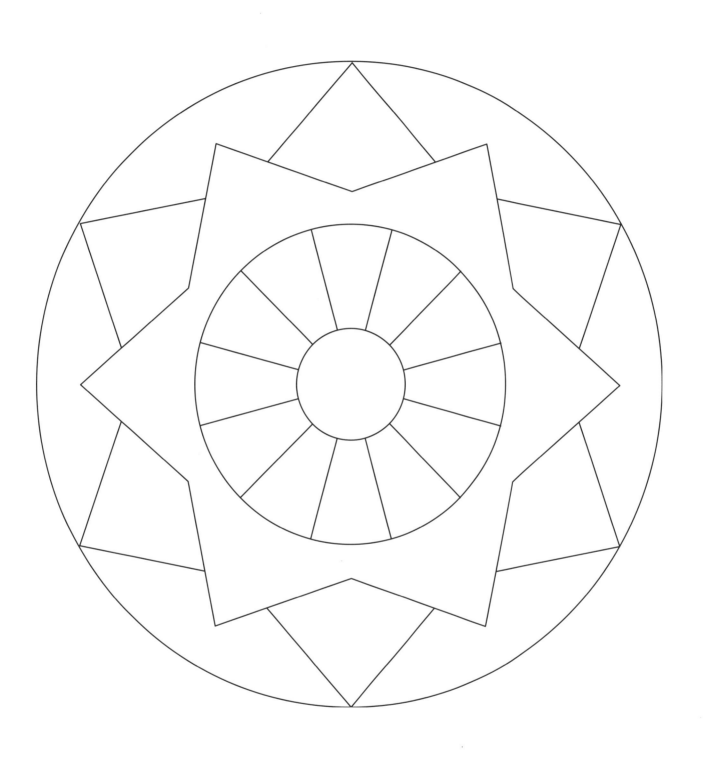

마음속의 빛을 동그라미 속에 그려 보세요.

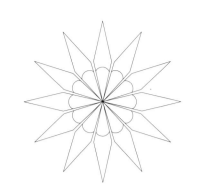

반짝반짝

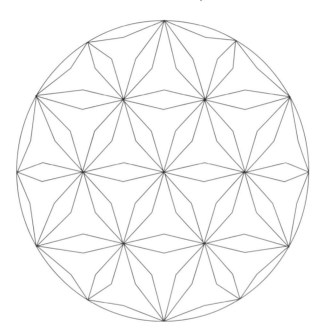

마음이 뾰족뾰족해진 날,
뾰족한 만다라 어때요?

용감한 친구에게

멋진 별을 선물할래요.

 친구에게 선물할 별에게 이름을 붙여 주세요.

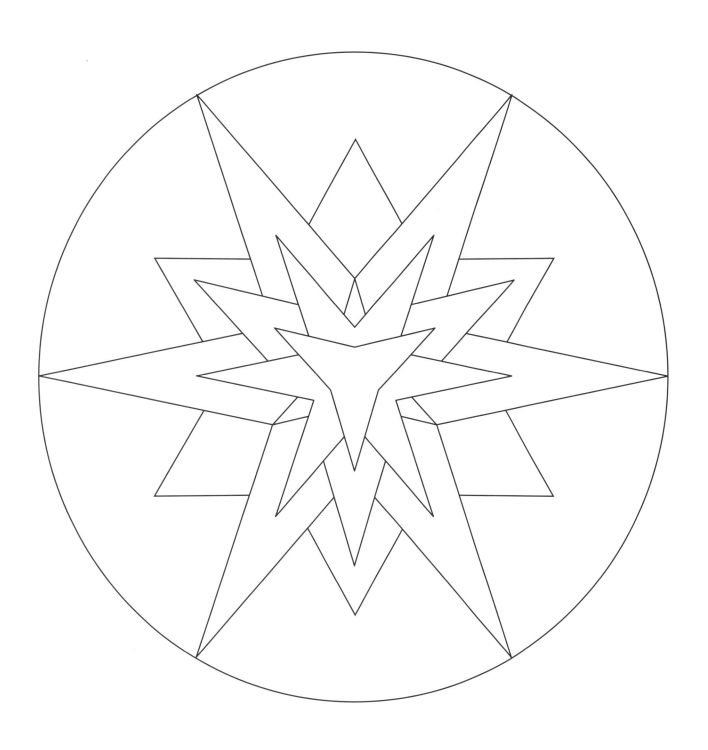

꽁꽁 얼음덩이

꼭꼭 숨은 눈꽃.

 얼음을 만져 본 적이 있나요? 느낌이 어땠는지 이야기해 보세요.

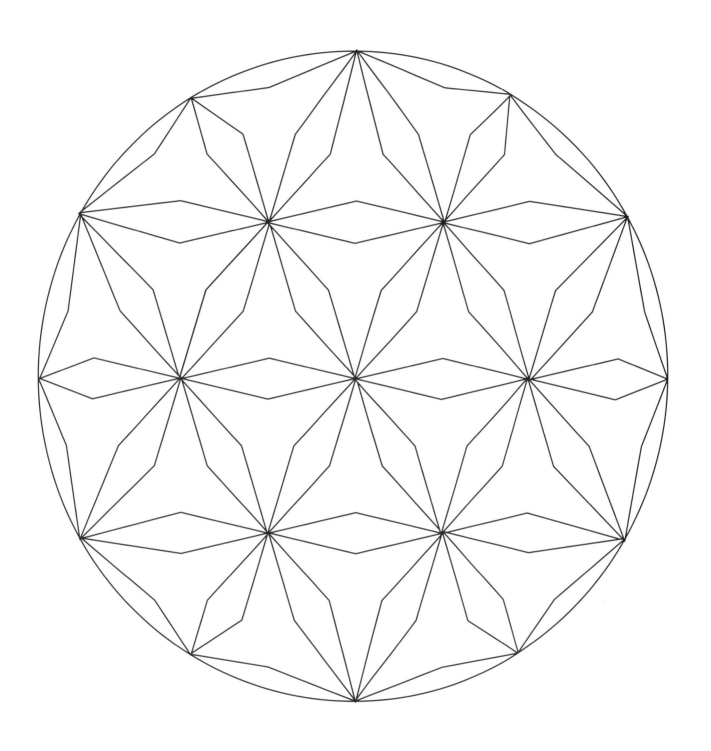

척척 **로봇**으로 변해라, 얍!

활활 **불꽃**으로 변해라, 얍!

 척척 로봇이 생긴다면 로봇에게 무슨 일을 시키고 싶나요?
생각해서 이야기해 보세요.

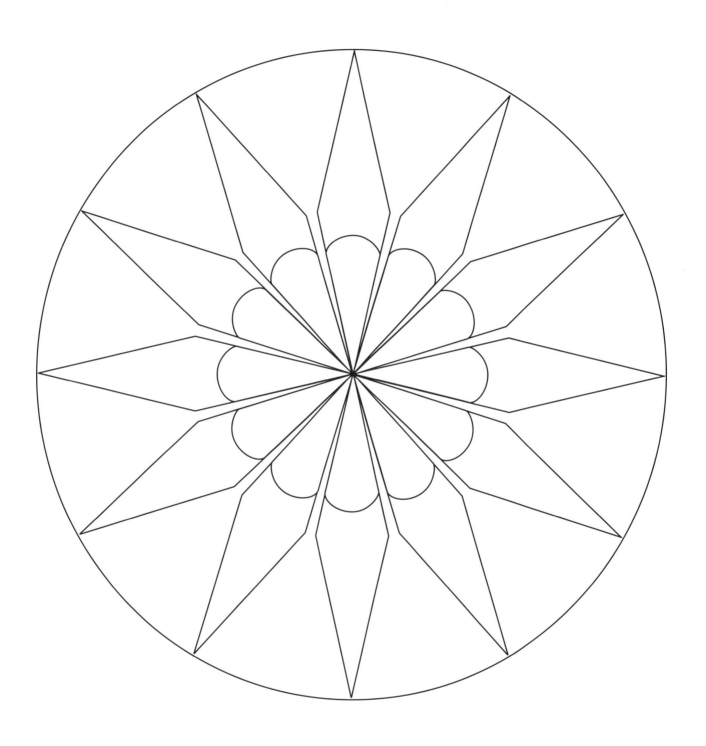

둥글둥글 **안**으로 들어가요.
번쩍번쩍 **밖**으로 퍼져 가요.

 친구들과 달팽이집 노래를 부르며 함께 춤을 춰 보세요.
점점 크게 점점 크게, 점점 작게 점점 작게!

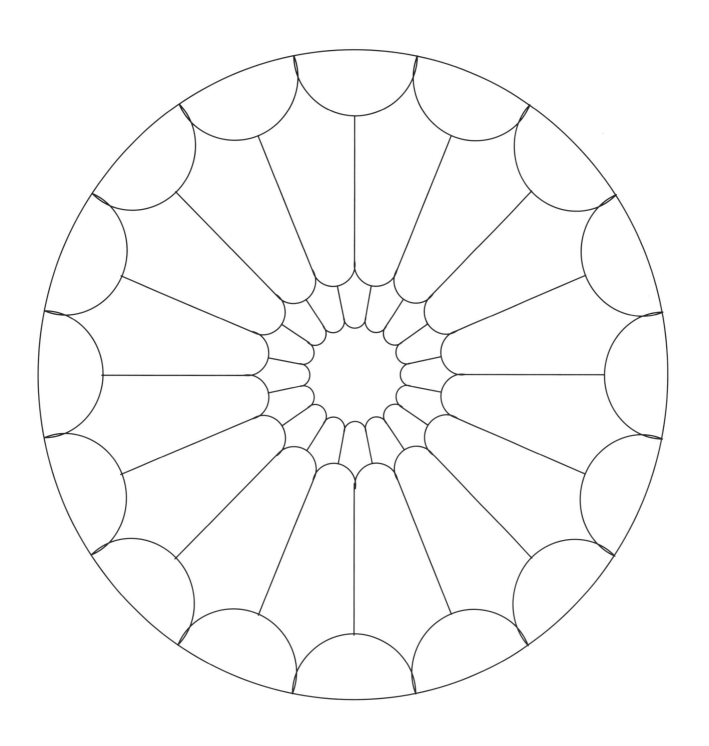

콸콸콸 물길일까?

번쩍이는 불꽃일까?

내 맘대로 할래요.

 만다라의 무늬를 보니 무엇이 생각나나요? 모두 이야기해 보세요.

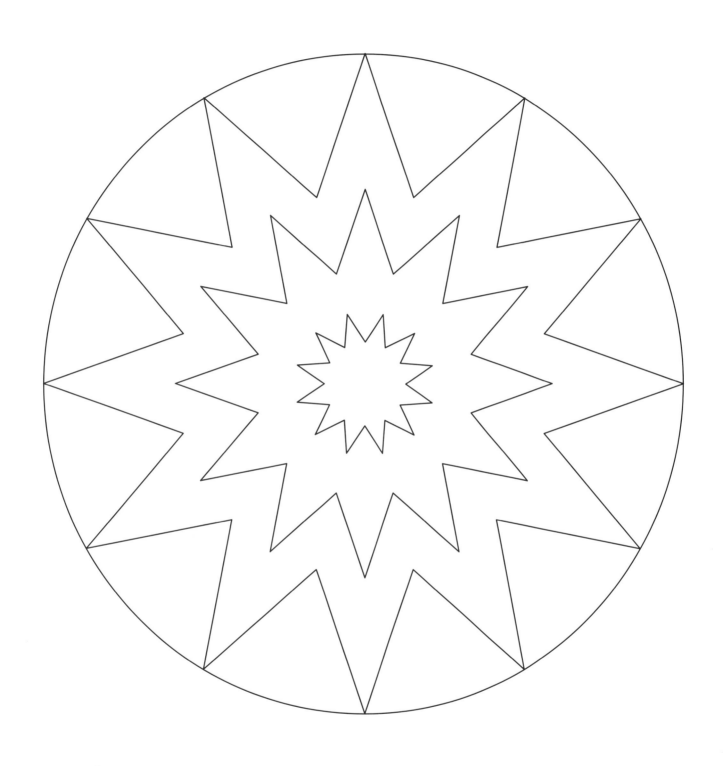

소곤소곤

동그란 **마음**이

무슨 이야기를 하는 걸까?

 여러분의 마음은 무슨 이야기를 하고 있나요? 말해 보세요.

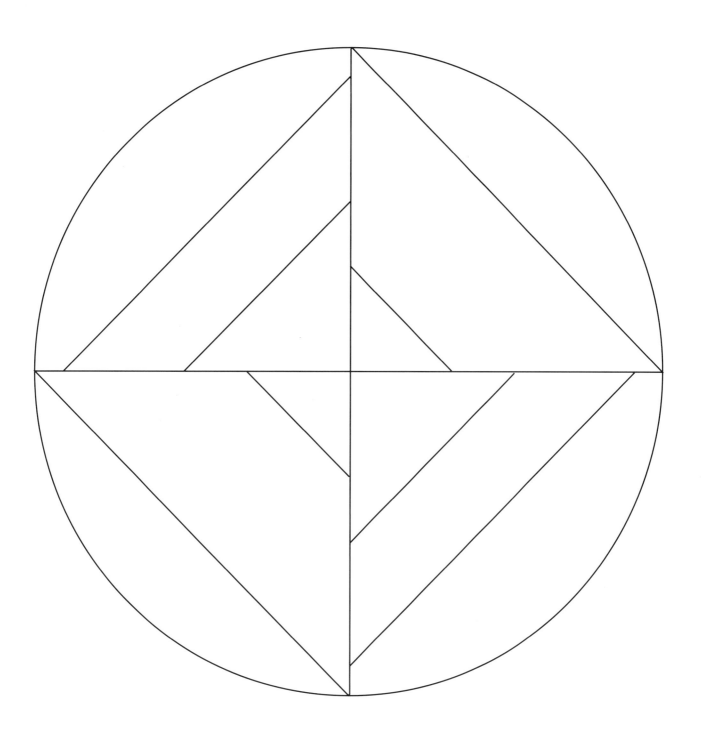

삐죽삐죽 **신경질** 나도

동그라미가 감싸 주어요.

 삐죽삐죽 신경질이 날 때가 있었나요?
언제 그랬는지, 그럴 땐 어떻게 하면 좋은지 말해 보세요.

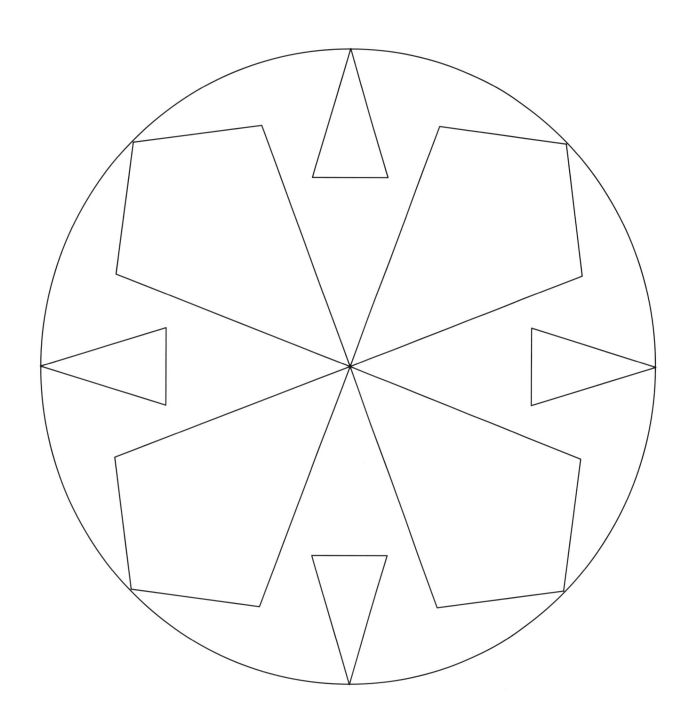

동그라미, 세모, 네모

모두 모여 무엇을 할까요?

 그림 속에서 동그라미, 세모, 네모를 각각 찾아 손가락으로 가리켜 보세요.

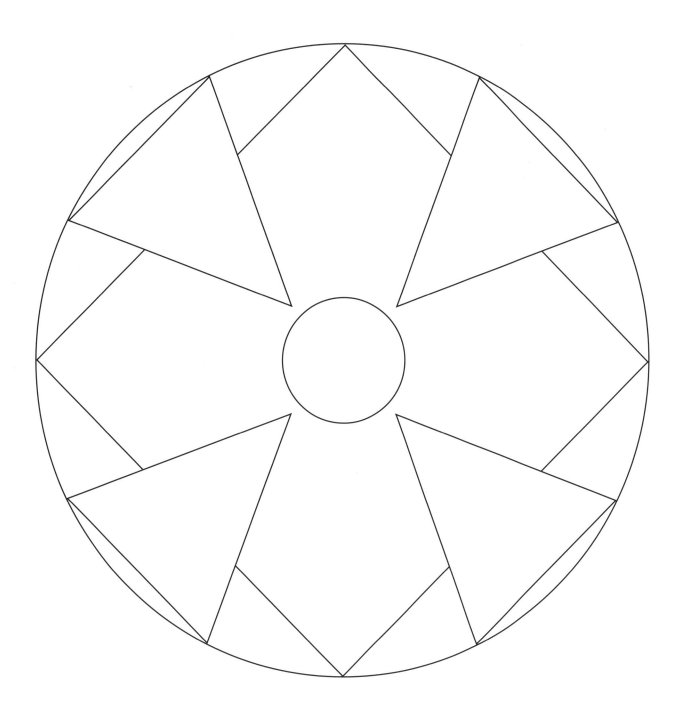

여기 모여라.

지구를 지키자!

 지구를 지키는 방법에는 어떤 것들이 있는지 생각나는 대로 이야기해 보세요.

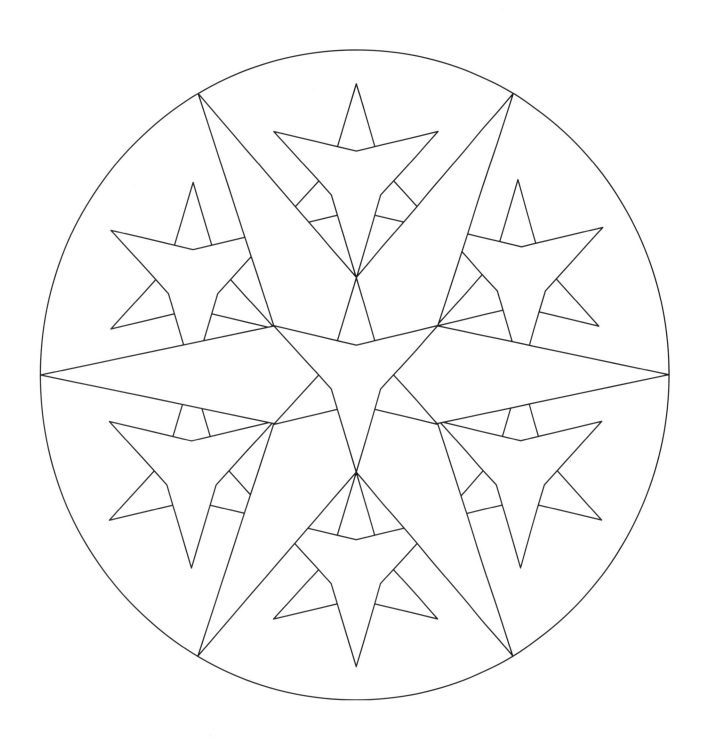

삐죽삐죽 비뚤비뚤

동그라미 속에 뭐든지 그려 보세요.

만다라를 그리다 보면 마음에 동그란 우주가 생기는 것 같아요.

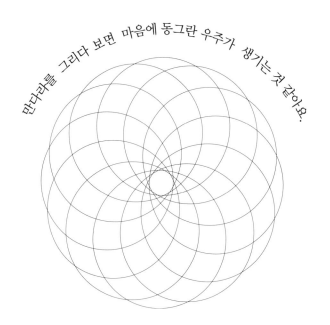